硬 笔 楷 书 入 门

视频教程

结构与章法 ▶　　荆霄鹏◎书

长江出版传媒
Changjiang Publishing & Media

湖北美术出版社
Hubei Fine Arts Publishing House

图书在版编目（ＣＩＰ）数据

硬笔楷书入门视频教程. 结构与章法 / 荆霄鹏书. —武汉 ：
湖北美术出版社，2017.9（2018.5 重印）
ISBN 978-7-5394-9131-8

Ⅰ. ①硬… Ⅱ. ①荆… Ⅲ. ①楷书－硬笔书法－教材
Ⅳ. ①J292.12

中国版本图书馆 CIP 数据核字(2017)第 173798 号

硬笔楷书入门视频教程·结构与章法　　　　　　　ⓒ 荆霄鹏 书

出版发行：长江出版传媒 湖北美术出版社
地　　址：武汉市洪山区雄楚大街 268 号 B 座
电　　话：(027)87391256 87391503
传　　真：(027)87679529
邮政编码：430070
ｈｔｔｐ：//www.hbapress.com.cn
E-mail：hbapress@vip.sina.com
印　　刷：崇阳文昌印务股份有限公司
开　　本：889mm×1194mm　1/16
印　　张：4.5
版　　次：2017 年 9 月第 1 版　　2018 年 5 月第 2 次印刷
定　　价：18.00 元

前　言

近年来，"墨点字帖"越来越受到广大中小学生及硬笔书法爱好者的喜爱。应广大读者的强烈要求，"墨点字帖"力邀著名书法家荆霄鹏先生编写了这套《硬笔楷书入门视频教程》，为技法知识配上了相应的文字讲解和二维码扫描的示范视频，以满足广大硬笔书法爱好者的学习和研究需要。

《硬笔楷书入门视频教程》是一套全面系统讲述硬笔楷书技法知识的书法学习教程。其内容由浅及深，循序渐进，系统讲解了楷书的基本笔画、偏旁部首、结构与章法，不但适用于中小学硬笔课堂教学与学习，也可作为书法院校、书法培训班、广大硬笔书法爱好者学习硬笔字的重要辅导教材。

根据教育部《中小学书法教育指导纲要》关于中小学书法教育"规范书写汉字"的基本要求和中小学生"规范、端正、整洁、美观、有一定速度"的习字要求，兼顾学生练习及广大硬笔书法爱好者的学习与研究，《硬笔楷书入门视频教程》采用"规范字"作为讲解范例，通过对"规范字"基本笔画、偏旁部首、结构与章法的讲解分析，让广大读者在了解"规范字"的书写要求与要领的同时，还能够以点及面，掌握硬笔楷书的书写技法与知识，提高硬笔楷书书写水平。

本书从结构与章法展开，着重"讲练结合"，通过对技法的文字讲解，可以让读者学习到书写技法的相关知识，再经过课堂训练来加深理解和巩固，配合赠送的彩色作品纸独立创作、自由发挥。同时，本书还与视频教学完美结合，扫描对应的二维码，与书法家荆霄鹏先生"面对面"，身临其境地接受荆霄鹏老师一对一的练字指导，从而达到更好的学习效果。

目 录

CONTENTS

楷书间架结构浅谈

间架结构与基本笔画、偏旁部首有着密切的关系,要想把好的笔画、偏旁部首组合在一起,笔画与笔画之间、部件与部件之间搭配和谐,组成一个造型优美的汉字,就需要对汉字间架结构规律充分了解与熟练把握。要练就一手好字,很大程度上取决于在结构上下的功夫。

每一个汉字都有固有的字形特征,如"三"字两短一长,"昌"字上小下大,"即"字左高右低等。这个特征并不是书法艺术的特殊要求,也不仅仅是美观方面的要求,而是汉字书写规范正确的要求。只有按照这种固有的字形特征书写,楷书的结构才是得当的。

历代书家关于间架结构的论述很多。唐代欧阳询有"三十六法"(传),明代李淳有"八十四法",清代邵瑛有"九十二法"等。关于间架与结构的概念,其中邵瑛做了详细的解释,称"论间架以有中画之字为式,论结构以无中画之字为式",也就是说,间架主要指点画之间的疏密、长短、粗细等关系,结构主要指部件之间的大小、高低、伸缩等关系,之后两者已不复区别,以"间架结构"统称,今人更简称其为"结构"。虽然古人站在不同的角度,所阐述的间架结构规律各有不同,但是通过梳理我们可以发现,这些"法"中仍有很多共通之处。笔者认为,在结构规律中"布白均匀"和"中宫收紧"两者尤为重要。

布白均匀指笔画所分割的"空白"面积均匀,与篆刻中所讲的"分朱布白"类似。从某方面来说,我们用笔写字,并不是在写"黑",而是在写"白",不是在一定的区域内画线,而是在一定的区域内用线条分割空间。空间分割是否均匀,直接关系到一个字的成败。空间分割均匀,写的字就会感觉舒服;空间分割不均匀,写的字就会感觉不舒服,这是由人的视觉平衡所决定的。布白均匀是保证汉字整洁、美观的基本规律。具体来说,横笔等距、竖笔等距、撇笔等距、穿插揖让等规律都是由布白均匀这个基本规律所衍生出来的。

中宫收紧指一个字的中部笔画要安排得稍紧凑一些,外围的笔画要稍开张一些,也就是常说的"内紧外松"。中部笔画安排紧凑,字会显得精气内敛;外围的笔画向外开张,字会显得精神。开张表现在上部,如草字头的羊角形;开张表现在下部,如月字底中部两横靠上,两"腿"加长;开张表现在两侧,如木字旁的左放右收、反文旁的左收右放。中宫收紧是表现汉字精神气质的基本规律。具体来说,纵腕有力、横腕俊秀等笔画收放的结构规律,都是中宫收紧规律的一个具体体现。

汉字的书写都是有规律可循的,我们要善于观察和分析,勤加练习。其实,写好硬笔字也没有我们想象中那么难。

横平竖直、四围平整

扫一扫

技法讲解

1. "横平"表示横画平稳,楷书横画稍向右上斜会显得视觉上平稳。
2. "竖直"表示竖画要垂直于水平线,而且要劲直有力。
3. 注意整体稳定,在视觉上达到整体平衡。

横平竖直

稍稍倾斜
视觉平衡

十

竖直向下

范字练习

例字练习

举一反三

十　　上　　　工　　　土　　　午　　　可

扫一扫

技法讲解

1. 全包围字的框架须搭建稳实,总体达到平整。

2. 三个笔画彼此相接,不可断开或出现出气口。

3. 上下两横画平行,稍向右上倾斜,两竖画左右相称,整体稳健。

四围平整

左右相称

两横平行

困

切忌"一边倒"

📹 范字练习

▶ 例字练习

举一反三

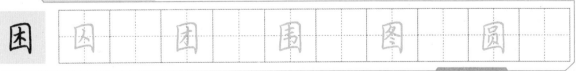

书法知识　　**六书:** 六书是古人解说汉字的结构和使用方法而归纳出来的六种条例,包括象形、指事、会意、形声、转注、假借。象形、指事、会意、形声属于造字的方法,即汉字结构的条例;转注、假借属于用字的方法。

横笔等距、竖笔等距

技法讲解

横笔等距

1. 字中有多个横画且横画之间无其他笔画时,横画间距大致相等。
2. 横画间的距离随字形而定,要做到疏密得当。
3. 诸横大致平行。

📹 范字练习

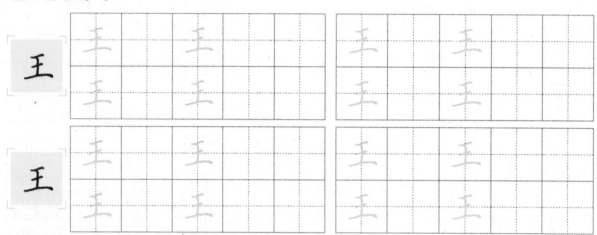

▶ 例字练习

举一反三

王　丰　月　旧　亘　喜

扫一扫

| 技法讲解 | 1. 字中有多个竖画且竖画之间无其他笔画时,竖画间距大致相等。
2. 竖画之间做到布白均匀,书写时切勿造成过大对比。
3. 部分多竖的字,竖与竖之间大致平行。 | 竖笔等距

曲
\|\|\|\|
四竖等距 |

📷 范字练习

▶ 例字练习

📷

举一反三

| 书法知识 | **汉简**:中国两汉时代遗留下来的简牍。根据出土情况可分为两类:一类是边塞汉简,主要有敦煌汉简、居延汉简、楼兰汉简等;另一类是墓葬汉简。早在北周时代就有人在居延地区发现过汉竹简书,北宋人也曾在今甘肃等地获得过东汉简。 |

撇捺停匀、交叉居中

技法讲解

1. 主要体现一个字撇画和捺画的相称关系。

2. 撇画和捺画在字中可能长短、高低不同,但左右相称。

3. 停匀并不是指左右对称,而是整体左右匀称。

撇捺停匀

撇捺相称

李

范字练习

李	李	李		李	李	
	李	李		李	李	
李	李	李		李	李	
	李	李		李	李	

例字练习

木	木	木		木	木	
各	各	各		各	各	
盒	盒	盒		盒	盒	
春	春	春		春	春	

举一反三

李	分	禾	朱	合	吞

技法讲解

扫一扫

交叉居中

交叉点居中
与首点正对

1. 字中有撇捺,左右形长且为相交关系的交点居中。
2. 撇捺相交处两边长度可能不一致,但交叉点在中心处。
3. 交叉居中,才能保持重心平稳。

文

范字练习

文

文

例字练习

义

交

齐

艾

举一反三

文

书法知识　**书法:**我国传统造型艺术,指用笔书写汉字的法则。技法上讲究执笔、用笔、用墨、点画、结构、分布、风格等。执笔要指实掌虚,五指齐用力;用笔要用中锋铺毫;点画要圆满周到;结构要横平竖直,相互呼应;分布要错综变化,疏密得宜,通篇贯气;风格上崇尚个性和意趣。

左右相称、下部迎就

技法讲解

1. 指一个字中左方长笔画和右方长笔画的对应关系。
2. 相称并不是对称,而是整体的左右平衡。
3. 左边和右边的笔画、部件可能长短、高低不同,但整体平衡。

左右相称

高低基本一致

羽

左右宽度大致相等

📷 范字练习

羽	羽	羽		羽	羽
	羽	羽		羽	羽

羽	羽	羽		羽	羽
	羽	羽		羽	羽

▶ 例字练习

伞	伞	伞		伞	伞
衣	衣	衣		衣	衣
来	来	来		来	来
条	条	条		条	条

举一反三

羽	兵	奔	查	巷	秦

技法讲解

1. 下部迎就体现为上下结构字的上下部件的穿插关系。
2. 书写时需表现出下方笔画向上方笔画的一种靠拢趋势。
3. 迎就注意适度,既不能太紧也不致上下分离。

下部迎就

撇捺罩下

全

向上迎就

▶ 范字练习

▶ 例字练习

举一反三

书法知识　　*偶创飞白*:一天,蔡邕在送书稿的时候,看到工匠用扫白灰的扫帚在墙上写字,由于墙面不太光滑,一次又蘸不了多少石灰水,所以一扫帚下去,白道里仍有些地方露出墙皮来。他从中受到启发而创造出"飞白书"。"飞白书"笔画中丝丝露白,似用枯笔写成,十分独特。

强化主笔、中宫收紧

技法讲解

1. 每个字一般都有一个主笔,需要强化这个主笔。
2. 其他笔画可视为主笔的衬托,辅笔收,主笔放。
3. 在个别字中,也会有同等重要的两个笔画,均为字的主笔。

强化主笔

中

挺直有力
显其精神

范字练习

例字练习

举一反三

技法讲解

中宫收紧

1. 中宫即字心处,所有笔画向此处靠拢。

2. 中宫要紧凑匀称,四周笔画伸展。

3. 中宫收紧是体现字的精气神的最重要的结构规律之一。

外围笔画开张
中部笔画紧凑
政

■ 范字练习

政

政

▶ 例字练习

是

要

紧

敏

举一反三

政 | 执 破 波 郊 姿

书法知识

《曹全碑》:汉代隶书代表作品之一,现保存于西安碑林,而且保存得相当完好。《曹全碑》风格秀逸多姿、结体匀整,用笔精到细致,道丽紧密,虚和雍雅,笔意飞动,字里金生,行间玉润,柔中带刚,细筋入骨,"燕尾"圆润精到。

横腕俊秀、纵腕有力

扫一扫

技法讲解

1. 主要指竖弯钩等转折后向右方行笔的笔画。

2. 转要转得圆转，向右的横画要舒展，钩画干脆利落。

3. 书写时既要写得有力度，又要体现出它的舒展秀美，作为主笔，重心稳定。

横腕俊秀

挺劲有力
不可过弯
弯度不可过大
自然圆转
乙

📹 范字练习

▶ 例字练习

举一反三

乙　九　亿　毛　光　色

技法讲解

纵腕有力

1. 纵腕有力主要体现在写斜钩、横斜钩等纵向的斜长笔画上。

2. 自上而下圆转书写，要有一定的力度。

3. 其形状和力度要像张开的弓一样，圆劲爽健。

气 坚挺有力

范字练习

例字练习

举一反三

书法知识　　**草书：**草书出现于汉初，它使文字书写进一步简化，是一种张扬书法家个性的书体。草书分为章草和今草。章草是早期的草书，为隶书直接衍变而来，其特点是带隶书笔意，字与字不连写。今草也称小草，为东汉张芝所创，笔画连绵回绕，文字之间有联缀，书写方便。

诸横收放、诸撇参差

技法讲解

1. 在字横画较多的情况下，各横画要注意收放变化。

2. 在规范字中，各横画的长短是比较固定的，不宜随意变化。

3. 各横画长短不同，但一般会有一个较长的主横。

诸横收放

三

一 收
二 有
三 放

主次分明 有收有放

📷 范字练习

三

三

▶ 例字练习

佳
羊
妾
亲

三　吉　至　寺　注　兼

| 技法讲解 | 1.一个字中撇画较多时,撇画会有长短变化。
2.参差主要体现在撇画长短的变化及角度的不同。
3.在撇画较多时赋予其参差的变化,汉字才显得更具美感。 | 诸撇参差
略有区别
长度、指向 杉 |

📷 范字练习

▶ 例字练习

举一反三

杉

| 书法知识 | **龙门二十品:**龙门二十品是刻于河南洛阳龙门石窟的二十件北魏石刻,是魏碑书法的代表,多出自民间书刻艺人之手。书刻不依严谨的法度,风格多样,呈现出充满个性的烂漫奇趣。龙门二十品不但是北魏时期书法艺术的精华之作,更是具有研究价值的史料。 |

重心对正、垂露悬针

技法讲解

重心对正

1. 这个结构规律主要针对上下结构的字而言。
2. 上下两个或两个以上部件可能形态不同，但重心必须上下对正。
3. 重心对正是上下结构的字字形稳定的基础。

杂　重心对正　不可斜位

📹 范字练习

杂

杂

▶️ 例字练习

类

累

霎

季

举一反三

杂　卓　歪　素　堂　常

垂露悬针

技法讲解	1. "字中"必垂露,"字末"可悬针。 2. 如果竖画不是字的最后一笔,必须写为垂露竖。 3. 如果竖画是一个字的最后一笔,写为垂露竖或悬针竖均可。

川
可用悬针
必用垂露

📷 范字练习

川

川

▶ 例字练习

什

甲

南

州

举一反三

川 | 术 | 华 | 补 | 伸 | 秉

书法知识	**行书的起源**:关于行书的起源有两种说法:一种认为"行书"是由"正书"转变而来;另一种认为"行书"也叫"行押书",起初由画行签押发展而来的。因为当时还处在隶、楷、草体过渡的期间,所以行书字体都夹杂着它们的笔意。当时的行书多用在文件、文献的起草或信札的书写上。

穿插匀称、斜字有力

技法讲解

1. 当一个字中的笔画交错复杂时要相互靠拢,穿插匀称。

2. 左右结构的字,左右部件的笔画可相互穿插补白。

3. 上下结构的字,上下部件的笔画可相互穿插补白。

穿插匀称

空间分割均匀

繁

📷 范字练习

繁	繁		繁			繁		繁		
	繁		繁			繁		繁		

繁	繁		繁			繁		繁		
	繁		繁			繁		繁		

▶ 例字练习

功	功		功			功		功		
树	树		树			树		树		
撇	撇		撇			撇		撇		
跳	跳		跳			跳		跳		

举一反三

繁	教		偏		游		缕		露	

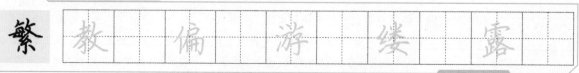

扫一扫

技法讲解

斜字有力

1. 主要指舒展主笔为撇画、斜钩等笔画的字。

2. 在保证主笔舒展、流畅的同时,一定要加强主笔的力度。

3. 斜字加强主笔力度,方能保证字形稳定,险中求稳。

力

不可一掠而过
要凝重有力

📹 范字练习

▶️ 例字练习

举一反三

书法知识　　**南派行书**:行书由于简单且便于书写,弥补了楷书书写速度太慢和草书难以辨认的缺点,逐渐被人们接受和使用。到了晋朝,王羲之把行书加以改进,将它的实用性和艺术性完美地结合起来,创立了光照千古的南派行书,从而使南派行书艺术成为书法史上影响最大的一宗。

锐其提钩、提笔倒脚

技法讲解	1. 带钩的字书写时要体现钩(提)的力度,写出笔锋。 2. 钩(提)起笔之前要稍蓄力,而后果断钩(提)出,速度宜快。 3. 钩(提)要出锋干脆,但注意出锋不宜过长。

锐其提钩

于

出锋有力

📹 **范字练习**

▶️ **例字练习**

举一反三

于 | 长 刺 事 隶 铜

技法讲解

1. 写竖提时竖末宜稍向左蓄势,这样向右提出才会有"脚后跟"。

2. 不同字的"脚后跟"大小不同,均点到为止,忌大。

3. 书写时无论"脚后跟"大小,蓄势的动作不可少。

提笔倒脚

向左蓄势 提笔前宜 以

🎬 范字练习

▶ 例字练习

举一反三

以　比　似　即　顿　袁

书法知识　**褚遂良**：褚遂良是初唐著名的书法家,从小学习虞世南的字,后学习王羲之的字。融南风之蕴藉、北风之质朴于一体,变化自在,独标一格。其楷书代表作品《孟法师碑》清远萧散,遒劲端雅;《雁塔圣教序》超然俊拔,格韵超绝,是他最晚的一件作品。

鸟之视胸、四点错落

技法讲解

鸟之视胸

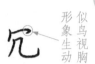

似鸟视胸 形象生动

1. 横钩的钩的形状就像鸟儿在梳理胸部的羽毛,左点通常写成一个小短竖。
2. 钩要像鸟喙一样尖锐有力。
3. 出锋时要果断,不宜过长,注意它的形态和角度。

范字练习

例字练习

举一反三

冗	牢	宋	定	宽	幂

技法讲解

1.四个点要高低错落。左右两点稍大,位置较低;中间两点稍小,位置较高。

2.四点间距大致相等,上部齐平。

3.一个左点,三个右点,切忌大小、高低相同。

四点错落

杰

有变化
高低错落
等距

范字练习

杰

杰

例字练习

点

黑

烈

热

举一反三

杰

书法知识

《祭侄文稿》: 颜真卿为其侄子写的祭文。《祭侄文稿》辉耀千古的价值在于坦白真率,是以真挚情感主运笔墨,激情之下,不计工拙,无拘无束,随心所欲进行创作的典范。作品中所蕴含的情感力度强烈地震撼了每个品读者的心,以至于无暇顾及形式构成的表面效果。

大字勿小、小字勿大

技法讲解

1. 笔画较多的字可以写大一些,不可刻意写小。

2. 笔画多更要注意布白均匀。

3. 注意大小适度,结构要既不局促,也不开张无度。
 注意笔画的穿插。

大字勿小

微　字形不要过小

■ 范字练习

微	微		微			微		微	
微	微		微			微		微	
微	微		微			微		微	

■ 例字练习

鹅	鹅		鹅			鹅		鹅	
豪	豪		豪			豪		豪	
囊	囊		囊			囊		囊	
藏	藏		藏			藏		藏	

举一反三

| 微 | 糖 | | 餐 | | 徽 | | 鞭 | | 瓣 | |

技法讲解

1. 笔画较少、整体形态较小的字不可刻意写大,适当的小一点。
2. 注意大小适度,既不要太大,也不要过小。
3. 字中布白要均匀。

小字勿大

白

字形不要过大

📹 范字练习

▶️ 例字练习

举一反三

白　七　也　虫　公　云

书法知识　　《韭花帖》:《韭花帖》的字体介于楷书和行书之间,布白舒朗,清秀洒脱,被称为"天下第五行书"。尽管《韭花帖》在用笔和章法上都与《兰亭序》迥然有别,但其神韵却与之有异曲同工之妙。杨凝式的《韭花帖》是五代上承晋唐下启宋元,及至而下千年逸清经典之作。

长字勿扁、扁字勿长

技法讲解

1. 横向笔画较多而纵向笔画较少的字,一般字形窄长而挺拔。
2. 要符合长字客观规律,不要刻意写得过扁或方正。
3. 横向笔画多,书写时要注意分布均匀。

长字勿扁

目

横向笔画多
整体稍长

范字练习

目

目

例字练习

弓

月

重

盾

举一反三

目 | 身 | 周 | 虽 | 胃 | 骨

扫一扫

技法讲解

1. 纵向笔画较多而横向笔画较少的字一般字形稍扁而稳重。
2. 要符合扁字客观规律，不要刻意写得过长或方正。
3. 纵向笔画多，书写时要注意分布均匀。

扁字勿长

工

纵向笔画多
整体稍扁

范字练习

工

工

例字练习

血

而

佃

四

举一反三

工 | 已 | 士 | 亡 | 曰 | 两

书法知识 **徐铉焚书：**徐铉是北宋初期著名的书法家，曾深受南唐后主李煜的赏识，便有点目中无人。有一次他去朋友家看到了许多名家书法，深感惭愧，便把自己以往的作品全部丢入火中，从零开始学习书法，终于取得了突出的成就。其代表作《私诚帖》，书风含蓄天然，开"宋人尚意"书风之先河。

有画包横、无画包竖

技法讲解

有画包横

1. 指"口"部中若有部件时,右下角笔画搭接之法。

2. "口"内有笔画或部件,则右下角"竖包横"。

3. "口"内笔画多时,右竖之末一般会略带附钩,与末横相接。

日

横不可向右出头

📹 范字练习

日

日

🎬 例字练习

回
园
目
国

举一反三

日　　由　　百　　囱　　面　　眉

无画包竖

技法讲解

1. 主要是指"口"部右下角的笔画搭接之法。

2. "口"内部没有其他笔画或部件,则右下角"横包竖"。

3. "口"处于字的不同位置,其右下角的笔画搭接之法基本一致。

口

竖不可向下出头

范字练习

口

口

例字练习

吕 哭 叶 扣

举一反三

口　占　右　只　古　台

书法知识　**《黄州寒食帖》:** 苏轼行书的代表作,在书法史上影响很大,被称为"天下第三行书"。苏轼将诗句心境、情感的变化寓于点画线条的变化中,或正锋,或侧锋,转换多变,顺手断连,浑然天成。通篇书法起伏跌宕,光彩照人,气势奔放,无荒率之笔。

上展下收、上收下展

技法讲解

1. 主要指上面部件伸展、下面部件收敛的字。
2. "上展"是指上面部件向左右伸展，为下面部件留出空间。
3. 下部要严谨稳重，以承托住字的重心。

上展下收

素

收得凝重稳健
展得舒展洒脱

范字练习

素
素

例字练习

夸
昏
俞
登

举一反三

素　　会　　余　　吞　　举　　贷

技法讲解

1. 这是较常见的一个结字规律,也可称之为上紧下松、上收下放。
2. 上部书写时要紧凑,为下部预留足够的伸展空间。
3. 收要收得稳重,展要展得洒脱,重心要对正。

上收下展

勿同收同展
上下互为因果

晃

范字练习

例字练习

 举一反三

书法知识

"折钗股"和"锥画沙":书法术语,用来比喻用笔的技法。折钗股,因古代妇女头上的金银饰物坚而韧,后被借以形容转折的笔画,虽弯曲盘绕而笔致依然圆润饱满。锥画沙,因以锥子画沙,起止无痕,两侧沙子匀整凸起,痕迹中正,形似"中锋",形容书迹的圆浑。

左收右放、左放右收

技法讲解

左收右放

1. 左收右放与上收下展一样,是较重要的结字规律。

2. 左部书写时要为右部预留足够的伸展空间,因此占位勿大。

3. 收要收得严谨,放要放得舒展,左小而右大。

左收

故

右放

📹 范字练习

▶️ 例字练习

举一反三

故 | 放 | 较 | 效 | 辉 | 跟

技法讲解

1. 是指左部笔画伸展、右部笔画收敛的字。
2. 一般表现在左部的笔画复杂而右部笔画简单的字中,较少见。
3. 左部伸展,右部收敛。右部位置一般稍低。

左放右收

相

左长右短
左放右收

📹 范字练习

相

相

▶️ 例字练习

扣

杠

和

积

举一反三

相　如　列　私　物　封

书法知识

唤鱼池:王弗的父亲王方是一位乡贡进士,颇有声望。王方要为自己家乡的奇景鱼池命名,同时想借此机会暗中择婿,他便请来了当地有名的青年才子。许多人都落选了,只有苏轼所题的"唤鱼池"耐人寻味,恰与躲在帘内的王弗题名一样,王方因此选中苏轼为乘龙快婿。

上正下斜、上斜下正

技法讲解

1. 主要指上部形态规整而下部形态倾斜的字。整体形态上紧下松。

2. 上部在书写时要放正,保持稳定形态。

3. 下部在书写时要增加主笔倾斜的力度。

上正下斜

上正者重心稳定

罗

下斜者重心不倒

📹 范字练习

📹 例字练习

举一反三

技法讲解

1. 是指上部形态倾斜而下部笔画端正的字。

2. 上部倾斜的主笔要注意伸展开张,保持一定的力度,整体形态上松下紧。

3. 下部笔画要写得稳重,以承托上部。

上斜下正

上斜者取其势

名

下正者取其力

📷 范字练习

📹 例字练习

举一反三

书法知识　**蜀素帖**：《蜀素帖》为北宋书法家米芾的墨宝,是十大行书之一,被后人誉为中华第一美帖。当时许多书法家只敢在蜀素上书写少许字,而米芾却在上面写了满满的八首诗。此作全篇用笔的快慢、轻重、起收及转折,不拘一法,收放自如。结体偏纵长倾侧,表现灵动。

左斜右正、左正右斜

左斜右正

技法讲解

1. 指左部形态倾斜而右部形态端正的字。

2. 左部的倾斜笔画要有力度,笔画虽斜,重心要稳。

3. 右部笔画在书写时要体现出它的稳重,并保持直立感。

划

左斜者靠右为辅,右正者直立为主

📹 范字练习

划

划

▶ 例字练习

须　歼　细　外

举一反三

划　加　红　坛　环　旋

扫一扫

左正右斜

技法讲解

1. 指左部形态端正而右部形态倾斜的字。

2. 左部须挺直,以稳住整个字的重心,注意左右笔画的穿插。

3. 右部的倾斜笔画书写时要保持力度。

戏

左正者直立为主,右斜者靠左为辅

📷 范字练习

戏

戏

▶ 例字练习

代

吵

找

衫

举一反三

戏 | 叨 | 讯 | 伐 | 吻 | 赋

书法故事

惜帖如命: 赵孟坚有一次乘船出游,船至江心,风起船翻,他和他所带的财物全部落入水中。眼看性命难保时,他还拼命高举一轴字帖露出水面,那是欧阳询的《定武兰亭》卷。脱险后他说:"性命可以丢掉,但这艺术珍品是不能丢弃的。"

上小下大、上大下小

技法讲解

1. 主要是指一个字的中上部形态较小而下部形态较大。
2. 上下部件要保持重心对正。
3. 上部笔画较为灵巧,下部笔画要稳重雄强。

上小下大

大部件稳重
小部件灵巧

昌

范字练习

昌

昌

例字练习

奇
岸
盅
尖

举一反三

昌 | 争 | 壳 | 卖 | 显 | 崇

技法讲解

上大下小

小部件稳重
大部件舒展

雷

1. 主要是指一个字的中上部形态较大但是下部形态较小。

2. 上下部件要保持重心对正。

3. 下部支撑全字的重量,书写时要注意结构稳重。

范字练习

例字练习

举一反三

书法知识　　**明清书法:**明清是书法百花齐放的时代,相较而言,清代书法更具活力。明代书法,大多被"帖"和"台阁体"所束缚,中小楷有数家成就较高。清代前期书法仍不出明代局限,嘉庆后以王铎为代表的书法家,开始摆脱"台阁体"的束缚,用笔凝练劲健,既有古法,又抒己意。

左小右大、左大右小

技法讲解

1. 主要是指一个字的中左部形态较小而右部形态较大。
2. 左部较小,在整个字中位置应稍高一些。
3. 整体左收右放,注意左右两部笔画的穿插。

左小右大

晴

左小者靠上

📹 范字练习

晴

晴

🎬 例字练习

冷
哈
眼
啼

举一反三

晴 | 咕 | 鸣 | 请 | 深 | 睡

扫一扫

技法讲解

左大右小

1. 是指左部形态较大而右部形态较小的字。

2. 左部要写得稳重,右部要写得小而精神。

3. 右部较小,在整个字中位置应稍低一些,以稳住字的重心。

即

右小者靠下

📷 范字练习

▶ 例字练习

举一反三

书法知识

祝允明《赤壁赋》:祝允明是明朝时期的大书法家,与唐寅、文徵明、徐祯卿并称为"吴中四才子"。《赤壁赋》作为祝允明草书中的代表作,大有奔腾不息、一泻千里之势。祝允明在《赤壁赋》中把"点"的变化表现得淋漓尽致,令人叹为观止。

左宽右窄、左窄右宽

技法讲解

1. 左宽右窄的字并不多,立刀旁的字多为左宽右窄。
2. 宜将左右看成一体,均匀布置笔画空间,整体呈左放右收的形态。
3. 左部宽,要宽得自然;右部窄,也要落落大方。

左宽右窄

扫一扫

别

注意右部力度

📷 范字练习

▶ 例字练习

举一反三

别　邦　卦　卧　刻　剧

技法讲解

1. 是指左部稍窄而右部稍宽的字。
2. 左右两部宜紧凑，不宜分散。
3. 整体呈左收右放的形态，右部伸展，左部也不宜局促。

左窄右宽

偏

两部宜紧凑

范字练习

偏

偏

例字练习

托
许
冰
河

举一反三

偏 | 鸡 | 陆 | 促 | 准 | 魂

同形相叠、同形相并

技法讲解

1. 是指两个相同部件上下叠加的字。

2. 两个部件一般上小下大，注意重心对正。

3. 两个部件在宽窄、长短、收放等方面均略有不同，注意重心的稳定。

同形相叠

多

上小而下大
上紧而下松

📹 范字练习

	多		多			多		多	
多	多		多			多		多	
	多		多			多		多	
多	多		多			多		多	

▶ 例字练习

吕	吕	吕		吕	吕	
串	串	串		串	串	
昌	昌	昌		昌	昌	
炎	炎	炎		炎	炎	

举一反三

| 多 | 爻 | 出 | 圭 | 骏 | 哥 |

技法讲解

1. 是指两个相同部件左右并列的字。

2. 两个部件一般左小右大,左收敛、右伸展。

3. 两个部件的大小、长短不可太悬殊,有略微的区别即可。

同形相并

宽度基本相等

朋

右部稍大一点点

范字练习

朋	朋	朋		朋	朋
	朋	朋		朋	朋
朋	朋	朋		朋	朋
	朋	朋		朋	朋

例字练习

从	从	从		从	从
羽	羽	羽		羽	羽
丝	丝	丝		丝	丝
林	林	林		林	林

举一反三

朋	双	非	棘	赫	觥

书法知识

独创"回腕"的何绍基:清代书法大家何绍基擅长隶书、篆书及行书等书体的创作,尤以临习原碑见长,他的"回腕"执笔法在书法史上最具特色。"回腕"即把手腕回过来写字,和其他书家正常的执笔方法完全不一样。他用此法写出的作品也成为了后代学习的范本。

同形三叠、左上包围

技法讲解

1. 是指三个相同部件在字中呈"品"形排列的字。

2. 一般上面部件稍大,下面两个部件左收右放、左小右大。

3. 下面两个部件大小勿悬殊,三部注意穿插紧凑。

同形三叠

品

各个部件分布大致均匀

📷 范字练习

品
品

▶ 例字练习

森
晶
淼
磊

举一反三

品　众　垚　焱　鑫　矗

技法讲解

1. 主要指以厂字头、广字头、户字头、虎字头等为部首的字。

2. 右下部件略宽于上部。

3. 被包围部件结构稳定,包围部件撇画要有力度。

历

框为辅,盖其下,
下为主,稳而健

📹 范字练习

历

历

▶ 例字练习

庆

房

虑

原

举一反三

历 | 斤 | | 厉 | | 座 | | 扁 | | 扇

书法知识 | **邓石如《白氏草堂记》**：邓石如是清朝中期的书法大家,擅长多种书体,尤以小篆的成就最高,时人称其小篆·"疑为古人所书"。《白氏草堂记》是邓石如小篆作品中的代表,通篇笔力浑厚遒劲,艺术风格典雅高古。

左下包围、右上包围

左下包围

技法讲解

1. 主要指以走之儿、建字底、走字底、是字旁等为部首的字。

2. 包围部分一般会有长捺，且长捺向右方充分伸展。

3. 右上部件向左靠拢，不向右方超出。

赵

框为主，树其形，
右上为辅，笔画内敛

📹 范字练习

📹 例字练习

举一反三

赵 | 达 延 毡 赵 趋

技法讲解

1. 主要指以司字头、戈字旁、载字头、气字头等为部首的字。
2. 左下部件稍向左超出,但不可超出太多。
3. 右上部件要体现笔画的力度,树其稳定形态。

司

框为主,树其形,左下
为辅,笔画内敛,其形稍左

📹 范字练习

▶ 例字练习

举一反三

书法知识

仿宋体: 印刷字体的一种,仿照宋版书上所刻的字体,也叫仿宋字。其笔画粗细均匀,有长、方、扁三体,以长仿宋字形最美。用钢笔书写仿宋体容易把握,而用毛笔书写难度较大。仿宋体广泛运用于正规书刊、工程制图、陈列展览等方面。

字形相向、字形相背

| 技法讲解 | 1. 是指左右两个部件为"面对面"形态的字。
2. 要注意两个部件笔画之间穿插合理,以及布白均匀。
3. 两个部件要注意相互靠拢,不可松散。 | 字形相向
幻
注意穿插 | |

📹 范字练习

幻

幻

▶ 例字练习

幼　幼　幼　　　幼　幼

场　场　场　　　场　场

络　络　络　　　络　络

纫　纫　纫　　　纫　纫

举一反三

幻　　切　　纠　　纪　　纯　　练

技法讲解

字形相背

1. 是指左右两个部件为"背对背"形态的字。

2. 左右部件虽为相反方向,但要相互倚靠,形成一个整体。

3. 两个部件笔画可适当向外拓展,体现字的精神。

北
左右倚靠

范字练习

北	北	北		北	北
	北	北		北	北

北	北	北		北	北
	北	北		北	北

例字练习

肥	肥	肥		肥	肥
残	残	残		残	残
旅	旅	旅		旅	旅
服	服	服		服	服

举一反三

北	孔	兆	胀	孤	乳

书法知识

书法作品创作的技法: 书法作品创作时应以汉字形态特点为依托,融诗、书、画美感为一体。字的线条坚而浑,行笔沉着痛快,做到稳健、轻便,结构奇而稳,章法变而贯。力求形式和内容统一,使作品达到"四美",即意美、形美、色美、韵美。

楷书作品章法浅谈

章法指一篇文字的整体布局安排。熟练掌握笔法,能写好基本笔画;懂得间架结构规律,能写好每一个单字;能够妥善安排一段、一篇文字,使通篇布局合理、和谐统一,这就是章法的问题。说起章法,一般都会想到斗方、条幅、横幅、手卷、册页、扇面等各种幅式。但是章法并不是幅式,幅式只是作品的形制,而章法是每一种幅式中文字内容的布局安排。所以一种幅式中可以有多种章法。

一件完整的书法作品,通常由正文、落款、印章构成,三者相辅相成,不可分割。

一、正文。正文是书法作品的主体内容。对于正文的安排,可分为有行有列、有行无列、无行无列。就楷书作品来说,一般采用前两种形式。

1.有行有列:古人写字顺序由上至下,由右至左。由上至下称为行,由右至左称为列,与现在的说法不同。有行有列是最严整的布局形式,像阅兵方阵,整齐划一,空灵精神。书写时可采用方格或者衬暗格,注意字在格中要居中,字与格的大小比例要大致相等。

2.有行无列:即竖成行、横无列的布局形式,这种形式行气贯通有活力。书写时可采用竖线格或者衬暗格,注意每个字的重心要放在格的中心线上,还要注意后一个字与前一个字的距离、宽窄关系的处理。

二、落款。又称款识(zhì)或题款。最初因实用的需要而产生,意在说明正文出处、受书人、作者姓名、籍贯、创作时间和地点等。经过长期的发展,已经成为书法作品不可分割的一部分。

落款可分为单款、双款和穷款三种。单款指正文后直接写上正文出处、作者姓名、创作时间和地点等内容。双款包括上款和下款,上款在正文之前,通常写受书人的名字和尊称,后带"雅正""雅属""惠存"等谦词;下款在正文之后,内容与单款类似。穷款指只落作者姓名,不落其他内容。

落款时要注意:一是落款的字体要与正文协调,如正文为楷书,落款宜用楷书、行楷、行书,传统的做法是"今不越古""文古款今";二是款字大小要与正文协调,款字应小于或等于正文字体;三是落款不能与正文齐头齐脚,上下均应留有一定的空白;四是款字所占尺幅不能大于正文尺幅,要有主次之分;五是落款如在正文末行之下,应与正文稍拉开距离。

三、印章。印章有朱文(阳文)和白文(阴文)之分,钤印后字为红色即为朱文,字为白色为白文。

印章大致分为名章和闲章两大类。名章大多为方形,内容为作者的姓名,一般盖在落款末尾。闲章内容比较广泛,从传统书法作品来说,盖在正文开头的叫引首章(一般为长方形、椭圆形等),盖在正文首行中部叫腰章,盖在正文首行之末叫压角章等。

钤印时要注意:一是作品用印不宜多,但必须有名章;二是印章不能大于款字;三是名章底部应稍高于正文底部;四是印章不要盖斜,否则有草率之嫌。

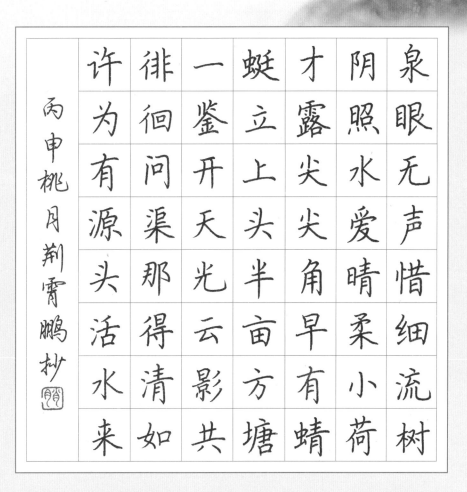

泉眼无声惜细流树
阴照水爱晴柔小荷
才露尖尖角早有蜻
蜓立上头头半亩方塘
一鉴开天光云影共
徘徊问渠那得清如
许为有源头活水来
丙申桃月荆霄鹏抄

斗 方

指长宽相等的正方形书法作品幅式。落款上下均应留出适当空白，不可与正文齐平。印章应不大于落款字。

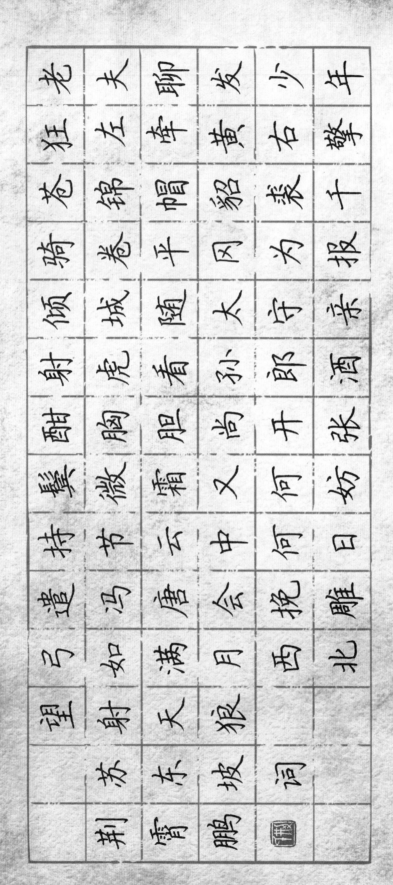

老夫聊发少年狂，左牵黄，右擎苍，锦帽貂裘，千骑卷平冈。为报倾城随太守，亲射虎，看孙郎。

酒酣胸胆尚开张，鬓微霜，又何妨！持节云中，何日遣冯唐？会挽雕弓如满月，西北望，射天狼。

苏东坡词

横幅 指长宽比例较大的横向书法作品幅式。在硬笔书法作品中，落款字较正文字小或与正文字大小相同。落款的上下不宜与正文齐平，均应留出适当空白。印章不大于落款字。注意传统书法作品不使用标点符号。

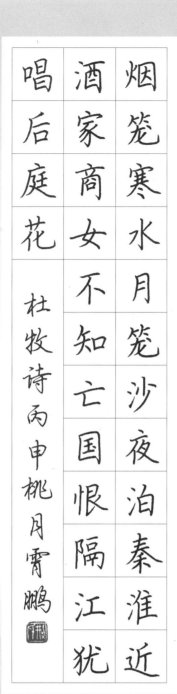

烟笼寒水月笼沙夜泊秦淮近
酒家商女不知亡国恨隔江犹
唱后庭花
杜牧诗丙申桃月霄鹏

条　幅

是指长宽比例比较悬殊的长方形竖向书法作品幅式。如正文末行留空较大，落款可写在末行的下方；如末行正文较满，也可以另起一行落款。如在末行下方落款，落款的底端应留出适当空白；如另起行落款，则落款的上下均应留出适当空白。印章应不大于落款字。

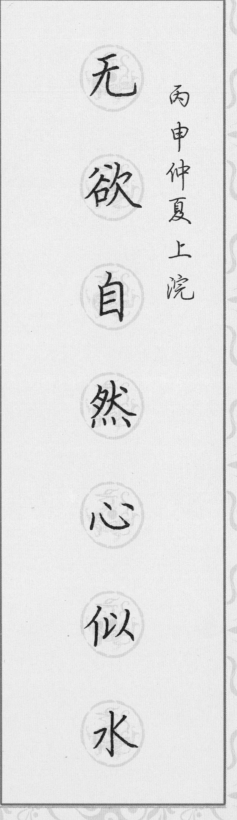

丙申仲夏上浣

无欲自然心似水

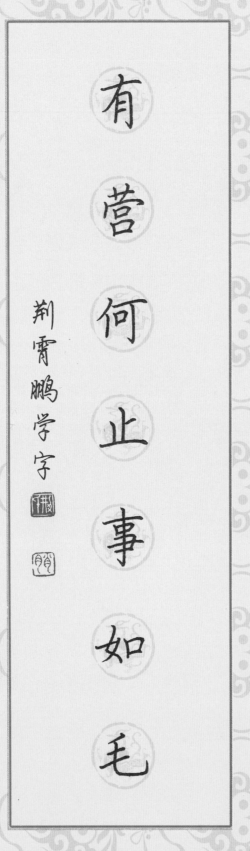

有营何止事如毛

荆霄鹏学字

对 联

　　包括上联和下联，幅式一般为上下联各分一条书写。如果上下联写在一张纸上，就不属于对联幅式。落款可以是单款，也可以是双款。单款落在下联左方或左下方；双款的上款落在上联的右上方，下款落在下联的左方或左下方。

孤山寺北贾亭西水

面初平云脚低几处

早莺争暖树谁家新

燕啄春泥乱花渐欲

迷人眼浅草才能没

马蹄最爱湖东行不

足绿杨阴里白沙堤

白居易诗　荆霄鹏

条　屏

　　指四幅或四幅以上相同大小的条幅作品所组建的书法作品幅式，一般屏数为双数。书写内容可以是一个，也可以是几个有关联的或相似的内容。

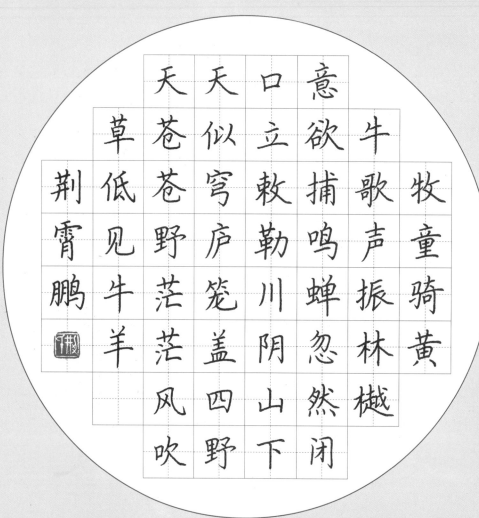

团 扇

团扇即圆形扇面,属于扇面形式的一种。扇面作品形式分为普通扇面、椭圆形扇面、团扇、异形扇面等。扇面虽然尺幅不大,但由于其特殊的形式,在章法安排和书写上都有很大难度。

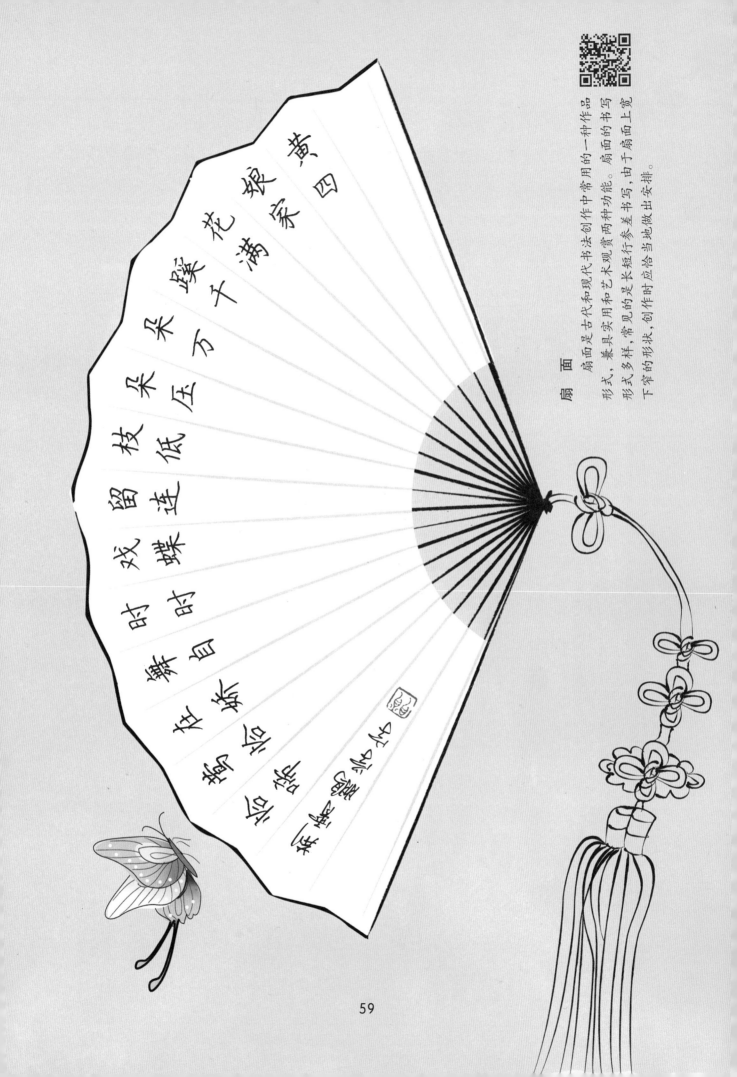

扇面

　　扇面是古代和现代书法创作中常用的一种作品形式，兼具实用和艺术观赏两种功能。扇面的书写形式多样，常见的是长短行参行差书写，由于扇面上宽下窄的形状，创作时应恰当地做出安排。

黄四娘家花满蹊
千朵万朵压枝低
留连戏蝶时时舞
自在娇莺恰恰啼

杨花落尽子规啼闻道龙标过

五溪我寄愁心与明月随风直

到夜郎西烟笼寒水月笼沙夜

泊秦淮近酒家商女不知亡国

恨隔江犹唱后庭花君问归期

未有期巴山夜雨涨秋池何当

共剪西窗烛却话巴山夜雨时

丙申仲夏上浣荆霄鹏书于晋阳

中　堂

一般而言，中堂属于长宽比例不太悬殊的长方形竖向书法作品幅式。书写时，要保证每行字的重心整体处于一条线上。若正文末行内容较满，可以另起一行落款。落款的上下均应留出适当空白，不宜与正文齐平。印章应不大于落款字。

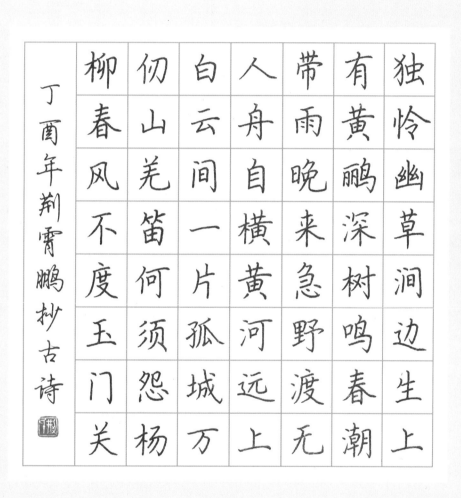

独怜幽草涧边生，上有黄鹂深树鸣。春潮带雨晚来急，野渡无人舟自横。黄河远上白云间，一片孤城万仞山。羌笛何须怨杨柳，春风不度玉门关。

丁酉年荆霄鹏抄古诗

昔人已乘黄鹤去
此地空余黄鹤楼
黄鹤一去不复返
白云千载空悠悠
晴川历历汉阳树
芳草萋萋鹦鹉洲
日暮乡关何处是
烟波江上使人愁
崔颢诗 荆霄鹏书

众鸟高飞尽

孤云独去闲相看两不

厌只有敬亭山丞相祠堂何

处寻锦官城外柏森森映阶碧

草自春色隔叶黄鹂空好音三

顾频烦天下计两朝开济老臣

心出师未捷身先死长使英

雄泪满襟

荆霄鹏抄

离离原上草，一岁一枯荣。
野火烧不尽，春风吹又生。
远芳侵古道，晴翠接荒城。
又送王孙去，萋萋满别情。

空山新雨后，天气晚来秋。
明月松间照，清泉石上流。
竹喧归浣女，莲动下渔舟。
随意春芳歇，王孙自可留。

古诗两首 荆霄鹏抄于太原

◇请评价一下本书的优缺点。您对本书还有什么好的建议,请联系我们。

地址:武汉市洪山区雄楚大道 268 号出版文化城 C 座 603 室　　邮编:430070

收信人:"墨点字帖"编辑部　　电话:027-87391503　　QQ:3266498367

E-mail:3266498367@qq.com　　天猫网址:http://whxxts.tmall.com